好学又好教　　无师也可通

陆有珠

我在书法教学的课堂上，或者是和爱好书法者交流的时候，常听到他们提出这样的问题："初学书法，选择什么样的范本好？"

这个问题提得很好。初学书法，选择范本很重要。范本是联系教和学的桥梁。中国并不缺乏字帖，缺乏的是一本好学又好教、无师也可通的好范本。目前使用的各类范本都有一定程度的美中不足。教师不容易教，学生不容易学。加上现代社会生活节奏加快，信息量大，学生要学的科目越来越多，功课的量越来越大，还有升学考试的压力，学生学习书法不能像古人那样投入大量的时间和精力来训练。但是，书法又是一门非常强调训练的学科，它有非常强的实践性。"写字写字"，就突出一个"写"字。怎么来解决这个矛盾呢？我想：第一，要做的就是字帖的改革。这个范本应该既好学，又好教，甚至没有教师指导，学生也能自学下去，无师自通，学生能用更短的时间掌握学习书法的方法，把字写得工整、规范、美观，以腾出更多的时间来学习其他学科的知识。这是我们编写这套"书法大字谱"丛书的第一个原因。

第二，目前许多字帖、范本缺乏系统性，不配套，给教师对书法的整体把握和选择带来了诸多不便。再加上历史的原因，现在的许多教师没能学好书法，如果范本不合适，则更不知如何去指导学生，"以其昏昏，使人昭昭"，那是不行的，最后干脆拿写字课去教其他科目去了。家长或学生购买缺乏系统性的范本时，有的内容重复了，造成了浪费，但其他需要的内容却未包含，造成遗憾。

第三，现在许多字帖、范本的字迹太小，学生不易观察，教师家长讲解时也不好分析，买了字迹太小的范本，对初学书法者帮助并不大。最新的书法教学研究表明，学习书法先学大字，后学中字和小字，其进步效果更加显著。有鉴于此，我们出版了这套"书法大字谱"丛书，希望能对这种状况的改变有所帮助。

该套丛书在编辑上有如下特点：

首先，它的实用性强，符合初学书法者的需要，使用方便。编写这套字谱的作者都是长期从事书法教学的教师，他们不仅是勤奋的书法家，创作有成，更重要的是他们有丰富的书法教学经验，能从书法教学的实际出发，博采众长，能切合学生学习书法的实际分级讲解，有针对性，对症下药。他们的分析语言中肯，言简意赅，通俗易懂。他们会告诉你学习书法的难点在哪里，容易忽略的地方又在哪里；如何克服困难，如何改进缺点。这样有的放矢，会使初学书法者得到启迪，大有收获。

其次，该套丛书在编排上注意循序渐进，深入浅出，简明扼要，易学易教。例如在《勤礼碑》这册字谱里，基本笔画练习部分先讲横画，次讲竖画，一横一竖合起来就是"十"字。接下来讲撇画，"十"字加上一短撇，就是"千"字。在有了横竖的基础上，加上一长撇，就是"在"字或者"左"字。"片"字是横竖的基础上加一竖撇。这样一环紧扣一环，一步推进一步，逻辑性强。在具体的学习上，从易到难，从简到繁，特别适合初学书法者，就连幼儿园的小朋友也会喜欢这样循序渐进的教学方法的。在其他字谱里，我们也是按照这样的原则来编排的。

再次，该套丛书的编排是纵线与横线有机结合，内容更加充实。一般的范本都是单线结构，即只注意纵线的安排，先从笔画开始，次到偏旁和结构，最后讲章法。但在书法教学实践中，我们发现许多优秀的书法教师都是将笔画和结构合起来讲的，即在讲一个基本笔画时，举出该笔画在字中的位置，该长还是该短，该重还是该轻，该直还是该曲等，使纵线和横线有机地结合在一起，使初学书法者在初次接触到笔画时，也有了结构的印象。汉字是一个有机的整体，笔画和结构有着非常密切的关系。我们在教学时往往把笔画、偏旁、结构分开来讲，这只是为了教学的方便而已，实际上是很难将它们截然分开的，特别是在行草书里，这个问题更显得重要。赵孟頫说过一句话："书法以用笔为上，而结字亦须用工，盖结字因时相传，用笔千古不易。"其实这并不全面，结字不仅因时而异，而且因笔画的变异而变异，用笔也并非千古不易，所以千百年来大量书法作品的不同面目、不同风格争奇斗艳。表面上看是在结构，其根本都是在用笔。颜真卿书法的用笔和宋徽宗书法的用笔迥然不同，和王铎、张瑞图书法的用笔也迥异。因此，我们把笔画和结构结合来分析，更符合书法艺术的真谛，更符合书法教学的实际。应该说，这是书法教学的一种新的尝试，一种新的突破。

这套"书法大字谱"丛书还有一个特点，即它是以古代有名的书法家的一篇经典作品的字迹来分析讲解，既有一笔一画的分解，也有偏旁、结构和章法的整体把握，并将原帖部分放大翻成阳文，以便于观摩和欣赏。它以每一位书法家的一篇作品为一册，全套合起来，篆、隶、楷、行、草五体皆备，完美组合，蔚为壮观。读者可以整套购买，从整体上把握，避免分散购买时的重复和浪费，又可以根据需要，单册购买，独立使用。此套丛书方便了不同需求层次的书法爱好者，同时我们也希望由此得到教师、家长和广大书法爱好者的理解和支持。

由于我们的水平所限，本套丛书一定存在这样或那样的不足，我们恳切期望得到识者的匡正，以便它更加完善，更加完美。

1997 年 2 月初稿
2017 年修订

目　录

第一章

一、书法基础知识

1. 书写工具

笔、墨、纸、砚是毛笔书法的基本工具，通称"文房四宝"。初学毛笔字的人对所用工具不必过分讲究，但也不要太劣，应以质量较好一点的为佳。

笔：毛笔中最重要的部分是笔头。笔头的用料和式样，都直接关系到书写的效果。

毛笔以软硬度来分，可分为三大类：硬毫（兔毫、狼毫），软毫（羊毫、鸡毫），兼毫（就是以硬毫为柱、软毫为被，按成分比例可分为"七紫三羊""五紫五羊"等各号，例如"白云笔"）。

以笔锋长短可分为：长锋、中锋、短锋。

以笔锋大小可分为大、中、小三种。再大一些还有揸笔、联笔、屏笔等。

毛笔质量的优与劣，主要看笔锋，以达到"尖、齐、圆、健"四个条件为优。尖：指毛有锋，合之如锥。齐：指毛纯，笔锋的锋尖打开后呈齐头扁刷状。圆：指笔头成正圆锥形，不偏不斜。健：指笔心有柱，顿按提收时毛的弹性好。

初学者选择毛笔，一般以字的大小来选择笔锋大小，应以杆正而不歪斜为佳。

一支毛笔如保护得法，可以延长它的寿命，保护毛笔应注意：用笔时应将笔头完全泡开，用完后洗净，笔尖向下悬挂。

墨：从品种来看，可分为三大类，即油烟墨、松烟墨和兼烟墨。

油烟墨是用油（主要是桐油、麻油或猪油等）烧成烟，再加入胶料、麝香、冰片等制成。

松烟墨是用松树枝烧烟，再配以胶料、香料制成。

兼烟墨是取二者之长而弃二者之短。

油烟墨质纯、有光泽，适合绘画；松烟墨色深重、无光泽，适合写字。对初学者来说，一般的书写训练，用市场上的一般墨就可以了。书写时，如果感到墨汁稠而胶重，拖不开笔，可加点水调和，但不能往墨汁瓶里加水，否则墨汁会发臭。每次练完字后，把笔头剩余的墨洗掉并且将砚台洗净。

纸：主要的书画用纸是宣纸。宣纸又分生宣和熟宣两种。生宣吸水性强，受墨容易渗化，适宜书写毛笔字和画中国写意画；熟宣是生宣加矾制成，质硬而不易吸水，适宜写小楷和画工笔画。

用宣纸书写效果虽好，但价格较贵，一般书写作品时才用。

初学毛笔字，最好用发黄的毛边纸、湘纸或高丽纸，因这几种纸性能和宣纸差不多。长期使用这几种纸练字，再用宣纸书写，容易掌握宣纸的性能。

砚：是磨墨和盛墨的器具。砚既有实用价值，又有文物价值，一块好的石砚，在书家眼里被视为珍物。

目前，初学者练毛笔字最方便的是用一个小碟子盛墨。

练写毛笔字时，除笔、墨、纸、砚以外，还需有镇尺、笔架、毡子等工具。每次练习完以后，将笔砚洗干净，把笔锋收拢还原放在笔架上吊起来。

2. 写字姿势

正确的毛笔写字姿势不仅有益于身体健康，而且是学好毛笔法的基础。其要点有四个：头正、身直、臂开、足安。如图①。

头正：头要端正，眼睛与纸保持一尺（约33厘米）左右距离。

身直：身要正直端坐、直腰平肩。上身略向前倾，胸部与桌保持一拳左右距离。

臂开：右手执笔，左手按纸，两臂自然向左右撑开，两肩平而放松。

足安：两脚自然安稳地分开踏在地面上，与两臂同宽，不能交叉不要叠放。

写较大的字，要站起来写，站写时，应做到头俯、腰直、臂张、足稳。

头俯：头端正，略向前俯。

腰直：上身略向前倾时，腰板要注意挺直。

臂张：右手悬肘书写，左手要按住桌面，按稳以便于书写，两自然伸张。

足稳：两脚自然分开与臂同宽，把全身气息集中在毫端。

①

3. 执笔方法

要写好毛笔字，必须掌握正确的执笔方法，古来书家的执笔方法是多种多样的，一般认为较正确的执笔方法是唐代陆希声总结的五指执笔法。

撅：大拇指的指肚（最前端）紧贴笔杆。

押：食指与大拇指相对夹持笔杆。

钩：中指第一、第二两个指节弯曲如钩地钩住笔杆。

格：无名指用指甲与肉之际挡着笔杆。

抵：小指紧贴住无名指。

书写时注意要做到"指实、掌虚、管直、腕平"，如图②。

②

指实：五个手指都起到执笔作用。

掌虚：手指前紧贴笔杆，后面远离掌心，使掌心中间空虚，中可伸入一根手指，小指、无名指不可碰到掌心。

管直：笔管要与纸面基本保持相对垂直（但运笔时，笔管是不能永远保持垂直的，可根据点画书写笔势而随时稍微倾斜一些）。

腕平：手掌竖得起，腕就平了。

一般写字时，腕悬离纸面才好灵活运转。执笔的高低根据书写字的大小决定，写小楷字执笔稍低，写中楷、大楷字执笔略高一些，写行、草字执笔更高一点。

毛笔的笔头从根部到锋尖可分三部分，即笔根、笔肚、笔尖，如图③。运笔时，用笔尖部位用墨着纸，这样会有力度感。如果下按力度过重，笔尖压过笔肚，甚至笔根，笔头就失去弹力，笔锋提按转折也不听使唤，达不到书写效果。

③
笔根
笔肚
笔尖

④

（提）　（按）

⑤

4.基本笔法

学好毛笔书法，用笔是关键。

每一点画，不论何种字体，都分起笔（落笔）、行笔、收笔三个部分，如图④。用笔的关键是"提按"二字。

提：笔锋提至锋尖抵纸乃至离纸，以调整中锋。按：铺毫行笔。如图⑤。初学者如果对转弯处的提笔掌握不好，可干脆将锋尖完全提离纸面，断成两笔来写，可逐步加强"提按"练习。

笔法有方笔、圆笔两种，也可方圆兼用。书写起来一般运用藏锋、露锋、逆锋、中锋、侧锋、转锋、回锋，以提、按、顿、驻、挫、折、转等不同处理技法方可写出不同形态的笔画。

藏锋：指笔画起笔和收笔处锋尖不外露，藏在笔画之内。

逆锋：指落笔时，先向行笔相反的方向逆行，然后再往回行笔，有"欲右先左，欲下先上"之说。

露锋：指笔画中的笔锋外露。

中锋：指在行笔时笔锋始终是在笔道中间行走，而且锋尖的指向和笔画的走向相反。

侧锋：指笔画在起、行、收笔过程中，笔锋在笔画一侧运行。但如果锋尖完全偏在笔画的边缘上，这叫"偏锋"，是一种病笔，不能使用。

回锋：指笔画在收笔时，笔锋向相反的方向空收。

二、褚遂良及其《圣教序》概述

唐代是我国历史上经济、科技、文化艺术等方面较为兴旺发达的朝代，书法作为艺术的一种门类，自然也成就显著。楷书经过魏晋南北朝几百年的发展，至唐代到达顶峰。它笔法讲究，结构平和安稳，法度极其森严。初唐崛起的楷书四大家：欧阳询、虞世南、褚遂良、薛稷。其中褚遂良占有举足轻重的地位，在书法史卷上留下了浓重的一笔。

本书范字出自褚遂良书《圣教序》，全称《大唐三藏圣教序》，原碑在西安大慈恩寺大雁塔，故世称《雁塔圣教序》，为褚遂良楷书代表作之一，历代不少有成就的书家都从这里吸收了丰富的营养。

褚遂良的楷书艺术发展可分为早期、晚期两个阶段。早期的楷书尚为稚，还未形成独特的个人风格，如《伊阙佛龛碑》，明显脱不开《龙藏碑》等隋碑的影响，而《孟法师碑》则带有很多欧阳询、虞世南的意味。晚期的《圣教序》《倪宽赞》等体现了褚遂良楷书的最高成就。

褚遂良初师欧阳询、虞世南等，早期的楷书受到南北朝、隋朝的书风影响较大，用笔较生硬。后来刻苦师学钟（钟繇）、王（王羲之），后期的代表作《雁塔圣教序》逐渐摆脱欧、虞，直入王羲之堂奥，其用笔以柔克刚，飘逸萧散，又不失前人的简淡古朴，遂能挺立于书法之林，清代刘熙载称赞他是"唐之广大教化主"。

《雁塔圣教序》用笔方圆兼施，以行入楷，运笔潇洒飞动，以虚运实，化实入虚，如入空灵无迹之境。字间的线条虽然纤丽秀润，但骨力十足、神采飞扬、富有弹性，后人说"细骨丰肌"就是对褚书的笔画线条的恰当

评价。"宋四家"的米芾学褚最久，其用笔功力之精深不能不说是受益于褚遂良的。《雁塔圣教序》中有较多的笔画以侧锋入纸，旋即调回中锋运笔，显得灵活轻巧，风韵自然，略带有行书的笔意，不死板硬抹，污浊不清。

《雁塔圣教序》的字形稍呈扁状，重心平稳，显得典雅端庄。此碑的结体除了端庄的一面外，还有灵动的一面，如有的字左紧右舒、上密下疏，疏密的经营变化避免了结构的呆板，这是褚遂良书艺后期超出前期的表现之一。褚遂良前期的书法用笔显得较硬朗，后期的显得较圆转柔润，但又具有很强的韧性。此外，《雁塔圣教序》因笔画较细，笔画与笔画之间断开的较多，结体也就显得较疏朗，若处理不好，易出现空洞的毛病，但褚遂良以行入楷，用线条的流动游丝萦绕或以笔断意连使细骨宽绰的字形不显得松散，取得"虚中有物，不见空洞"的效果，这也是他的高明之处。

《雁塔圣教序》横成行，纵成列，通篇匀称、统一，字距略大于行距，稍近于隶书章法。通篇疏旷清丽，行距、字距都较大。因其所处时代是初唐，章法上受南北朝时期造像墓志的影响是情理之中的，这与稍后的颜真卿的楷书章法是截然不同的。

最后谈谈《雁塔圣教序》临写应注意的一些问题：一、要中锋运笔。此碑的线条较细，若不是中锋就显得轻薄、乏力。二、避免线条生硬呆滞，运笔须流畅。此碑线条柔和圆润，以柔克刚、化直为曲，临写时多加留心。三、勿以指代腕。作书须悬腕，以腕运笔，若代之以指则点画局促，导致笔力怯弱。四、用笔提多于按，这是很重要的一点。

一、基本笔画写法

（一）横

横画一般不是水平的，而是大多数往右上倾斜，并且多数两头粗而中间细，中间稍往上凸，显得既不生硬又富有弹性。

写法：

1. 逆锋起笔。
2. 往下轻顿。
3. 把笔锋调回原位后中锋往右运笔。
4. 稍往右下顿笔。
5. 回锋收笔。

"二、三"字要点：

突出底横，上面的短横中间稍往下凹，与底横呈相背状。"三"字的三横距离均匀。

（二）竖

竖画在字中多起支撑作用，要垂直而不能歪，并且不能像横画那样弯曲，否则将不堪重负。

写法：

1. 往上逆锋起笔。
2. 稍往右下轻顿。
3. 把笔锋调回原处后中锋往下运笔。
4. 轻轻提笔。

"十"字要点：

整字呈扁状，并且竖画居横画中点。

"上"字要点：

笔画较粗重，短横宜靠上不应太低，也不宜长。

（三）折

此碑的折没有明显顿挫，而以提为主，实现从横到竖的过渡。

写法：

1. 中锋写横画。
2. 往右下轻按。
3. 迅速调回笔锋，以中锋往下运笔。

"日"字要点：

三横距离均匀，中间横画不与右竖连接。

"中"字要点：

口字框呈扁状，中竖往下伸展较多，"口"在上留空。

（四）撇

撇画较轻细，写时以提笔为主，要注意撇有的较挺直，有的略有弯曲，都必须以手腕运笔。

写法：

1. 略往右上逆锋起笔。

2. 转笔回锋。

3. 中锋往左下运笔，末端轻收笔。

"石"字要点：

撇较挺直；"口"呈扁形，两竖画往内下收。

"者"字要点：

"土"部的下横要大胆伸展；"土"部竖画与"日"部左边竖画对齐，撇画不宜伸得太长。

（五）捺

捺画一般较粗壮，上细下粗，往右伸展较多。

写法：

1. 起笔露锋，也可以稍藏锋，这叫作"浅藏"。

2. 往右下运笔，笔力由轻逐渐加重。

3. 稍顿后略改变运笔方向逐渐轻提收笔。

"人"字要点：

捺的起笔在撇的中点，注意撇捺的倾斜角度。

"故"字要点：

整字疏朗，笔画之间断开的较多，捺向右伸展，反文旁有向左靠的趋势。

（六）竖钩

写法：

1. 起笔逆锋向上。

2. 转笔回锋。

3. 中锋往下运笔。

4. 笔锋略往左。

5. 稍往上提后向左钩出，出锋角度一般都比较水平。

"可"字要点：

首横要伸长，竖钩不要在首横的末端起笔，让横适当往右伸展。

"未"字要点：

两横较短，这样才显得撇捺的伸展，撇与捺倾斜的角度相当。

（七）点

写法：

1. 起笔适当藏锋，熟练后可直接露锋起笔。

2. 往右下轻顿。

3. 回锋收笔。

"言"字写法：

点与横不相连，第一横要大胆伸展，各横距离均匀，"口"的两竖往下收。

（八）挑

写法：

1. 逆锋起笔。

2. 转锋铺毫。

3. 向右斜上行笔，逐渐提笔，力求神完气足。

"以"字要点：

左右两部分离开较远，但不显得松散，整字呈扁状。

二、基本笔画变化

（一）横的变化

1. 露锋横

在概述里我们说过，褚遂良的楷书用笔以行入楷，化虚入实，"玄"字的横画，"教"字的第二横就是如此，起笔是顺着上一笔画的收笔以侧锋入纸，迅速转笔以中锋往右运笔。

"玄"字要突出横画，上点不居横画的正中而是稍偏右。"教"字横画比较倾斜，反文旁位置较低。

2. 左尖横

露锋起笔，往右笔力由轻渐重，呈左尖状，如"非"字右边的横画。写"非"字时横画要短，两竖不宜太近。

3. 右尖横

起笔重而收笔轻，呈右尖状，如"故"字第一横，这种横出现较少。写"故"字时还需注意字内布白的均匀及笔画的断与连。

（二）竖的变化

1.悬针竖：形状如悬挂的缝衣针，写法见第4页"十"字。

2.垂露竖：收笔回锋使得末端较粗重，如有露珠垂挂。起笔有的露锋，有的藏锋。要做到藏而不笨拙，露而不轻浮。"川"字三个笔画距离要均匀，整字呈扁形。"師（师）"字要突出长竖，"ㅂ"上小下大，各横距离均匀。

3.曲头竖：这是变形的竖画，化直为曲，既丰富了笔法，也丰富了字的姿态。如"東（东）"字左竖，"昔"字草字头的左竖。写时露锋起笔，随笔画走向改变运笔方向，力求轻巧自然，不可矫揉造作。"東"字要伸展撇、捺，两边两竖往下收拢。"昔"字的第二横要大胆伸展，草字头两竖也往下收拢。

4.带钩竖：有些竖画写到下端时，带出一个小钩与下一个笔画呼应，如"固"字、"門（门）"字的左竖，这是褚书"化行入楷"的又一表现，类似竖钩，但比竖钩迅速、随意。此笔画要自然，信手写出，不可勉强为之。"門"字笔画显得灵动，断多于连，两边两竖呈相背状。"固"字各横距离均匀，"古"部不宜太大，以致把里面的空间都占满。

（三）撇的变化

1. 斜撇：角度较斜，写法如第 5 页"撇"所述。

2. 竖撇：先竖后撇，如"夫"字、"太"字的撇画。起笔如竖画，可藏锋，可露锋，写竖画到一定位置后再向左下撇出，逐渐轻提收笔。"夫"字、"太"字的横画都不宜太长，捺都比较粗壮，显得较伸展。

3. 出钩撇、回锋撇：褚书的用笔与结构一样，都带有隶书的影子，出钩撇、回锋撇则是其中一个典型，出钩撇如"妙"字中"少"部的撇，"藏（藏）"字的左撇。运笔至撇的末端往上带出牵丝，或者说是一个小钩。用笔要轻，也不要勉强为之，显得矫揉造作。这也是褚书化行入楷、以虚运实的一个表现，信手拈来，如出于无意之中。"妙"字的"女"部横画比较倾斜，出钩撇插入"女"部下端的空位。"藏"字上小下大，戈钩往下伸出较多。

回锋撇写法近如出钩撇，露锋起笔，往左下运笔，力度由轻渐重，至末端往上回锋，欲钩而未钩，要以腕运笔。如"福"字、"極（极）"字左边的撇画。"福"字的示字旁的点离横画很远，竖画上轻下重而且很偏右，"口"部小、"田"部大。"極"字左、中、右三部分上部越来越低。木字旁的竖画也很偏右。

4. 平撇：有些撇画倾斜角度较平，因此叫作"平撇"，如"重"字的撇，"託（托）"字的撇，这些笔画都不宜写得太斜，起笔、收笔和斜撇无异，可藏锋可露锋，只是角度不同而已。一般这种撇也较短。

"重"字各横距离均匀，第一个横画较长，两竖画往下收拢。"託（托）"字左高右低，言字旁的点偏右，第一横较长。

(四)捺的变化

1. 斜捺：角度较斜，写法见第 5 页。

2. 平捺：角度较水平，故称之为"平捺"，如"之"字、"通"字的捺。逆锋起笔，转锋往右下。小角度行笔，至末端轻顿后稍改变笔锋方向捺出。"之"字的撇画较水平，不宜写得太斜，捺写得舒展些。"通"字的平捺与"甬"的距离要合适，不宜太近，远了也不好。

3. 反捺：这是捺的变形。起笔露锋，往右下行笔，笔力由轻到重，笔道稍往外拱，至末端回锋收笔，如"不"字。有的收笔不回锋，而是直接往下拖出锋，如"故"字。

"不"字的反捺不宜太短小，应与撇对称，角度均衡，竖画稍带弯曲。"故"字的反捺末端不回锋，而是顿笔后再往下出锋收笔。

（五）点的变化

点有很多种类型，变化多端，有瓜子点、垂点、竖点、带钩点、长点、撇点、挑点等。点虽短小，但不可太随意，润笔过程要交待清楚，方能体现字的精神。

1.瓜子点：写法见第6页。

2.竖点：上粗下细，走向是竖直向下。逆锋起笔，往右下轻顿后转笔往下，逐渐轻提收笔，如"論（论）"字的点。起笔也可露锋，直接往右下轻顿，然后转笔竖直向下，后逐渐轻提收笔，如"於"字第一点。

"論"字要注意横画的长短变化，捺比较舒展。"於"字的"方"部有向右靠的趋势，右边两点与"人"部撇捺交叉点对齐。

3.撇点：撇画写得极短即成为撇点，如"八"字、"宇"字。起笔如撇画，调整笔锋转笔撇出，笔力要送到笔的尖端，不能太随意。

"宇"字竖钩向下伸出较多，第二横处于整个字高度的中间位置。"八"字两点离得较远，撇捺改作点，较细小。

4.长点：点写得比较长，所以称长点，这和反捺很相近，写法同反捺，如"替"字、"遐"字。

"遐"字笔画较多，所以要写得细巧，注意布白的均匀。"替"字上宽下窄，两个"夫"部一高一低。

5. 带钩点：褚书正楷带有行书笔意，带钩点又是一个表现。起笔露锋，轻顿后回锋轻轻钩出，与下一笔画呼应，因下一笔所处位置不同，故钩出的方向不同，显现出不同的姿态，如"湛"字、"情"字。

"湛"字两竖向下收拢，一长一短，第四横向左伸出较多。"情"字竖心旁笔顺是先两点后一竖，竖画带出一个含蓄的钩与右边笔画呼应，"青"部横画长短有别，注意第三横的穿插。

6. 垂点：有几种形状，如"容"字左点，露锋起笔，笔道向右拱，向左回锋收笔，上细下粗。"寒"字左点近似撇点，但要回锋收笔。"慧"字下部第一点起笔露锋，笔道向左拱，向右回锋收笔。

"容"字宝盖头不宜太宽，让撇捺得以舒展；"口"部呈扁形，两竖往下收拢。

"寒"字各横距离均匀，上点和下两点对齐，同在竖中线上，方能使字重心平稳。

"慧"字的"心"部比较宽绰，向右伸展，各横长短不同，距离均匀。

7. 挑点：挑写得比较短就成了挑点，多出现在三点水旁的末点，如"凈（净）"字，写法可参照挑的写法。

"凈"字左右部分上部齐平，下脚则有高低的变化，竖钩向下伸展较多。

（六）钩的变化

1. 竖钩：写法见第5页。

2. 弧弯钩：与竖钩类似，只是笔道稍往右拱，写时可参照竖钩写法，如"序"字、"象"字。"序"字的广字头横画不宜太长，撇倾斜的角度比较大。"象"字的笔画断开的比较多，下面三个撇画不应作平行处理，弧弯钩往右倾倒而以捺画把它撑起。

3. 横钩：起笔如横画，也是稍往右上倾斜，至末端先往右下顿笔，提笔回锋后再向左下钩出，如"宇"字；也有的钩出角度较竖直，如"劳（劳）"字。

"宇"字书写要点见第10页。"劳"字点较多，神态各异，"力"部竖钩稍倾斜，但不能太斜，否则易失去重心。

4. 竖弯钩：起笔如竖画，转弯处要圆转，用手腕运笔，中途不作停留，至钩处轻轻顿笔，稍回锋后向上钩出，如"施"字、"先"字。

"施"字笔画轻重分明，"方"部向右倾斜，竖弯钩要大胆向右伸展，"也"部的横画要大胆倾斜。"先"字的竖画向上伸出较多，第二横向左伸出，竖弯钩向右拓展。

5. 心钩：起笔露锋，力度要轻，往右下运笔，笔力由轻变重，笔道向下拱，至钩处轻顿后再回锋钩出。如"惡（恶）"字、"心"字。

"惡"字、"心"字的三个点的排列都是往右上倾斜。"惡"字下边的横画较长，向左边伸出，也稍往右上倾斜。

6. 戈钩：起笔略微藏锋，转笔往下，用手腕中锋运笔，笔道稍向左拱，不能僵直，至钩处轻顿后回锋向上钩出，如"感"字、"載（载）"字。戈钩往往是一个字的主笔，一般都写得比较伸展，并注意它在字中的倾斜角度。

"載"字第二横比其他部不能太出外面，最低点是戈钩的收笔处。"感"字首撇是回锋撇。注意字中布白要均匀。

7. 横折钩：写法可参照横折和竖钩的写法，竖钩多数往左下倾斜，如"髙（高）"字。有的横折钩的折的部分提笔圆转而过，中途不作停留、顿笔，近似行书的用笔，如"引"字。

"髙"字上部分的两竖呈相背状，不能离得太远；"口"部呈扁形，两竖往下收拢。"引"字左右两部分高低长短相当，离得较远，呈长方形。

13

（七）折的变化

1.横折：写法见第4页。

2.竖折：是竖画和横画的组合，起笔如竖、收笔如横，写竖至折处先调笔锋往左，轻顿回锋后向右行笔，如"海"字。有的竖折在折的时候不向左调笔锋，而是直接绞转笔锋后向右运笔，如"昆"字。"海"字多数线条为曲线，竖折的横画部分往右下倾斜。"昆"字的"日"部接近正方形，两竖向下收拢。

3.撇折：起笔如撇，撇末端不出锋，而是稍向左顿笔后转锋往右运笔，如"臻"字、"纪（纪）"字。
"纪"字左右两边高低不一样，竖弯钩要向右伸展。"臻"字左右两部分左小右大，捺要向右伸展，起笔处不与横连接。

4.竖弯和横弯
写弯要注意方圆的不同，如"七"字的竖弯书写的中途没有作停留，没有明显顿挫，只是用腕力圆转来完成，没有明显的折角。"而"字也是如此。

一、氵部

三点水旁三点的安排同其他的楷书一样，都是第二点往外凸，三点中心的连线呈一条弧线。

褚书的三点水旁的点多为出钩点，如"深"字、"波"字，显得很连贯，气韵十足，富有行书笔意。写"深"字时要注意笔画的穿插。

有不少三点水的第二点与第三点用牵丝相连，一气呵成，如"测（测）"字、"泫"字，更富有行书笔意，连接要自然，如出无意，不要勉强连接。"测"字立刀旁左竖化作一点，竖钩向下伸展，钩比较含蓄。"泫"字有几个点，形状都不尽相同。

有些三点水的牵丝在中途断开，笔断意连，似断仍连，这样的例子更为常见，如"济（济）"字、"源"字。"济"字笔画较多，而且笔画比较短，很少连接，容易变得松散，要注意穿插和呼应。"源"字两撇并作一撇，各点的形状都不相同，"日"部中点横画与两竖都不相连，两竖向下收。

二、木部

木字旁的横画一般比较倾斜，不能作水平处理，竖画都不是从横的正中间穿过而是右偏，甚至几乎在横的最右端穿过，左捺改为一小点，这样字的结构才显得紧密而有避让。此外，还要注意竖画向上伸出部分和向下伸出部分长度的比例。有的木字旁竖画末端带钩，如"林"字、"松"字。这两个字用笔的轻重有别，"林"字粗重，"松"字细巧，还要注意"松"字的木字旁向右倾斜，使左右两边有相互依靠的联系，各点的形状有所不同。

有的竖画末端不带钩，如"栖"字、"析"字。"栖"字的撇是回锋撇，"西"部较扁、位置稍低。"析"字有三个撇，一个是斜撇，"斤"第一撇是平撇，第二撇是竖撇，竖画向下伸出较多。

三、土部

提土旁的横画也比较倾斜，竖画向右偏，这也是为了使结构紧密起来，如"地"字、"境"字。提土旁在字中一般所处位置较高，并注意竖画往上伸和往下伸出的长度比例。

"境"字用笔轻巧，"竟"部第二横较长，并插入提土旁两横中间。"地"字的竖弯钩要大胆向右伸展，"也"部呈扁形，横画插入提土旁两横中间。

繁体的绞丝旁的撇画一般都取直势，点都比较短小，注意转折角度大小的变化，如"经（经）"字第一个转折的角度比第二个转折的角度大。点一般取纵向，比较竖直，也有的取横向，如"維（维）"字，并带出含蓄的钩加强笔画的联系。

"経"字写法参照第14页。"維"字的转折为圆转，接近隶书，注意横的长短变化，绞丝旁三个点的跨度宽于上部分的宽度。"経"字两边高度基本齐平，最后一横画相对长一些。

五、亻部

单人旁的撇一般写作斜撇，竖画一般写作垂露竖，起笔处对齐撇画的中点，但不与撇相连接，竖的长度视右部分而定，右边长，则竖写长一些，如"儀（仪）"字；右部分短则竖写短一些，如"仙"字。另外，竖多数是露锋起笔，上细下粗。

"佛"字的两竖都微向左拱，右部撇画近似竖画，第一个折是方折，后面的是圆折。"儀"字的戈钩往右下拓展，竖钩与戈钩的出钩都比较含蓄，各横距离均匀。"仙"字整体呈扁形，"山"部稍靠上，三个竖长短、高度都不一样。

六、彳部

双人旁的写法可借鉴单人旁,第一撇有长有短,如"後(后)"字较长,"復(复)"字较短,都需靠右而不宜往左偏。

"復"字左右两部分高低齐平,右部分上窄下宽。捺写作反捺,收笔时回锋。

"後"字的竖画起笔露锋,上细下粗,捺显得放纵、飘逸,向右伸展,不能太僵直。

七、讠部

言字旁的点要放在横画偏右的上方,甚至是右端,不能放在中点,更不能偏左。点有的是竖点,并与横相连,如"記(记)"字;有的出钩,不与横连,如"謂(谓)"字,还有普通的如"識(识)"字、"譯(译)"字,大多数与横画不相连。横画长短不同,一般是第一横较长,各横之间的距离均匀,"口"的两竖往下收拢,宽度不能超过第一横,应与第二、第三横宽度相当。

"記"字右部分靠下,竖弯钩往右伸。"謂"字的"月"部比较瘦长,竖钩比竖撇长。"識"字的戈钩较长并向右下伸展。整字笔画较细,各个点的形态有所不同。"譯"字右部分要注意横画的长短变化,悬针竖向下伸展。

八、扌部

　　提手旁与木字旁、提土旁一样,竖钩(提)都是偏右,不从横的中点穿过,挑画与竖钩的交叉处一般在竖钩高度的中点。"抱"字与"拯"字的提手旁的竖钩钩出比较含蓄,"抱"字的挑画比较长,左右两部分上下基本持平。"拯"字也如此,挑画较短。

　　"掩"字、"扬(揚)"字竖钩钩出比较果断,"掩"字提手旁向右倾斜倚靠,捺改为反捺,竖弯钩省略钩,显得比较收敛。"扬"字挑画向左较多,不与竖钩连接,竖钩略向左弯曲,"昜"的横画插入提手旁的空位,横折钩作斜状处理。

九、方部

　　和言字旁一样,方字旁的上点不要放在横画中点的正上方,而是向右偏,撇的起笔对齐上点,横折钩作斜状处理,竖钩不能竖直往下。经过这样处理,方字旁有向右倚的趋势,从而加强左右的联系。"於"字右部分两点要与上面撇捺的交叉点对齐。"於"字的方字旁上点是竖点,"施"字是撇点。

19

十、马部

繁体的马字旁上窄下宽，横折钩的折一般取圆折，较圆转，四个点之间距离均匀。

"驟（骤）"字马字旁与"馳（驰）"字相似，四个点是由大到小呈直线排列，笔画断多于连，注意布白要均匀。"馳"字的马字旁左竖向左弯曲，短横与左竖不相连，四个点的排列呈弧形，"也"部竖画向上伸出较高，而竖弯钩起笔只稍微超出，"馬"呈长形，"也"呈扁形。

十一、日部

日字旁要写得窄而长，一般左上角竖与横不相连而留有一个小孔。

"時（时）"字要注意右边横画的长短不同。"晦"字写法可参照第14页"海"字，"母"部取斜势，曲线多于直线。

十二、金部

金字作为偏旁时，捺省作一点以让右，撇照旧写得较长，第二横处于整个偏旁高度的中点，三横长短不同。

"鎮（镇）"字右部分横画距离均匀，有长短的变化，最后一横最长，注意笔画间的断与连。

"鏡（镜）"字右部分第二横较长，撇画插入金字旁下端的空位置。

左耳旁横折弯钩写得较短小以让位置给右边,如"際(际)"字、"陰(阴)"字、"墜(坠)"字,出钩的方向一般都不是很斜,大多是水平钩出,笔画有断有连。

"際"字左耳旁向右倚靠,右部分竖钩作一点处理,呈游离状态,右点较粗重。

"陰"字竖画末端带出一个含蓄的钩,偏旁有向右斜的趋势,撇与最后一横插入左偏旁的空位。

"墜"字左耳旁竖画比较长,并且向左弯曲,右部三个撇画并不作平行处理。

右耳旁,横折弯钩写得大一些,如"部"字,竖画向下拓展,"口"部不宜太靠左边而尽量往右挪。

十四、礻、衤部

示字旁、衣字旁写法要领基本一样,上点远离横画,不居在横画中点正上方,而是很靠右,竖画起笔对齐上点。

"福"字右部分"口"部小,"田"部大,竖画均往下收拢。

"袖"字偏旁的竖画为带钩竖,"由"部稍安排靠上,中竖往上伸出较多,两边两竖向下收拢。

十五、女部

　　"女"字作为左偏旁时，撇画比较竖直，横画较倾斜并向左方伸出，如"妙"字。作为字底时，撇画就变得斜一些，但横画要左右伸展，成为字的主笔，如"要"字。

　　"妙"字写法要领见第8页。

　　"要"字上小下大，四个竖画距离匀称，两边两竖向下收拢。

十六、心部

　　"心"字作为部首有两种情况，一种是竖心旁，一种是心字底。作为竖心旁时，先写两点再写一竖，一般左点低于右点，如"慨"字、"惟"字。

　　"慨"字左点是垂点，右点出钩，三个部分排列由高到矮，竖心旁竖画向左拱，并且整个笔画有粗细的变化。

　　"惟"字竖心旁竖画略带弯曲，中间有粗细变化，左点带钩，右点为撇点，右四横形态不同，距离匀称。

　　"心"字作为字底时，一般都要写得宽阔，用来支撑上部分，如"愚"字、"慧"字。两个字都呈长形。"愚"字两个横折略有不同，上窄下宽。"慧"字要注意各横画的姿态、长短。

十七、隹部

这个部首书写时，点要低于撇的起笔处，四个横间距匀称。最关键的一点是，最后一横不能安排在与左竖末端齐平的水平线上，应让左竖适当往下伸出，初学者往往犯这一毛病。

"難（难）"字左部分横画长短不同，间距匀称，左部分稍靠上，撇为竖撇。

"維（维）"字书写要点见第 17 页。

十八、攵部

此部首的第一撇较短，第二撇较长，也比较竖直，起笔处不能太出外面，让横画向右伸出，最忌在横画最右端起笔，捺要舒展，各笔画断多于连。

"故"字的书写要点见第 9 页。

"教"字中间紧收，笔画向四周伸展，反文旁位置靠下，稍有向左斜靠的趋势。

十九、斤部

此部首的第一撇要平、短，不能太斜，第二撇是竖撇，横画不能太靠近上撇，竖画要大胆地向下伸展。

"斯"字左边中间两横较短小，用笔要轻，下横较长，向左边舒展，右竖高于左竖，两竖靠得较近。

"析"字右部分靠下，竖画写得舒展一些，木字旁竖画起笔较重。

二十、戈部

戈钩往往是一个字的主笔，很关键，比较长，稍弯曲，被横画、撇画分成三段，注意各段长度的比例，此外还要留心戈钩倾斜角度的大小。

"成"字、"威"字的首撇都较直立，接近竖画，"威"字是回锋撇。"成"字稍扁，横折钩的竖画很斜，钩省略。"威"字较长，戈钩往右下伸展。

二十一、宀部

宝盖头左点为垂点，横画与左点很少相连接。首点有各种形状，如"寅"字是出钩点，"宗"字是竖点，"宇"字是撇点，"宙"字是瓜子点，不一而足。宝盖头一般写得比较宽阔。

"寅"字横画略弯曲，上下部分宽，中间窄，"由"部中间短横不与两竖连接。

"宗"字的竖钩化作垂点，与宝盖头上点对齐，各点形状不一样，宝盖头较宽阔。

"宇"字练习要点见第10页。

"宙"字呈扁形，"由"部中竖与上点对齐，左右两竖往下收拢。

二十二、人部

人字头撇捺对称，斜度基本一样，要写得宽阔，以覆盖下面的笔画，撇与捺有时不连接。

"金"字上宽下窄，下横比较长，上两横往下拱，下横则向上拱，两点相向。

"今"字呈扁形，捺起笔露锋，力度轻，收笔力度比较重，竖化作一点，起笔处对齐撇的起笔。

二十三、艹部

草字头的两竖往下收拢，横画有的断、有的连，两竖一般是上面重过下面。

"花"字草字头横画不断开，竖弯钩向右舒展，起笔与草字头右竖的收笔对齐。

"莫"字的草字头横画断开，化作两个点，并且不与竖相连，呈游离状。"大"部的横画大胆地向左右伸展，撇捺化作两点。

"萬（万）"字草字头与"蒼（苍）"字相似，这是常见形式，两短竖均取斜势，但走向不同。整字上窄下宽。

"蒼"字横画中点断开，并与两竖相连接。捺写作反捺，两撇一为斜撇，一为竖撇。点改作短横。

有的草字头两竖写作两点，如"慈"（"慈"的异体字）字，有时书写形状不一样，先写两点再写横。注意两个"幺"不能雷同，"心"部较开阔。

二十四、广部

广字头点与横不连接，横画不能写得太长，它的宽度不能超过下面最宽的部分，广字头的字都比较窄长。

"慶（庆）"字笔画细巧，以提笔为主，广字头撇画起笔露锋，收笔回锋，上细下粗，笔道呈弯曲状。捺要舒展，相对粗重一些，与广字头的撇形成呼应。

"塵（尘）"字笔画比较粗重，整字呈长方形，比较窄长，撇画较挺直，与"庆"字有所不同。"土"部的竖画与上点对齐。

"廣（广）"字的"由"部中竖与上点对齐，各横的长短不一样。

二十五、雨部

雨字头首横较短，左点为垂点，中间四点比较轻巧。

"霜"字横钩的出钩竖直往下，上下宽度基本一致，"目"部两竖呈外拱形。"雲（云）"字雨字头的横与左竖不连接，中竖与上横不连接，整字上宽下窄。

二十六、山部

中间竖画长，两边竖画短，作为字头时，形状要扁，以让位置给下面的笔画。

"炭"字呈长形，上下宽度基本一样，"火"取斜势，往左倚，捺收作长点，收笔出锋。

"嶺（岭）"字的山字头取斜势，向右倒，横画往左较多，右竖写作撇点。"頁"部稍微靠右，下面两点右边低于左边。

二十七、亠部

京字头的点与横画一般不连在一块，横画往右上倾斜，而点的倾斜方向则恰好相反。

"交"字撇与捺的交叉点要与上点对齐，撇短而捺长，并且比较粗重，向右扩展。

"髙（高）"字的要点可参照第 13 页，另外，两个折一个是方折，一个是圆折。"言"字的第一横最长，其他横画比较短，"口"部的宽度与两短横长度相当。

"文"字与"交"字一样，交叉点和上点对齐，捺画伸展。

二十八、辶部

这是一个常见的偏旁，比较难掌握，书写时要抓住要点。捺是平捺，要写得宽绰舒展才能承载上部分的笔画。点与横折折撇离得较远，千万别把它们连在一块。另外，横折折撇绝大多数呈向左倾倒的趋势，要写得轻巧、随意、自然，用笔如行书。

"道"字"首"部撇点写得比较长，两短横不与两竖粘连，横折折撇、左竖、右竖三者的距离一样，横折折撇没有明显的弯笔，一笔代过。平捺到"首"部的距离要把握好。

"遠（远）"字走之底的点为出钩点，平捺向右伸展比较多，"袁"部两竖画对齐，上重下轻，下面的竖画不能太长。

"通"字走之底的点取横势，横折折撇中途断开，平捺比较粗壮。横折折撇到"甬"部左竖的距离和竖画与竖画之间的距离是一样的。

"還（还）"字的横折折撇更加简练，连横画也被省掉了，这个笔画离右部分比较远。

走之底有的是一个点，有的是两个点，如"述"字、"遺（遗）"字，练习时需注意这两个字的两点在字里所处的高度。

二十九、门部

门字框一般下面比上面稍宽，右竖末端要比左竖末端低。

"閒（闲）"字的左竖末端出钩，四个竖画之间的距离很匀称。

"聞（闻）"字练习要点与"闲"字相似，竖钩呈微拱形。

"開（开）"字的左竖向左稍拱，右边的竖钩也有同样的趋势，在拱的同时取斜势。里面的"开"部往上靠拢。

三十、日部

"日"字作为左偏旁比较窄长，但作为字头或字底时则变短一些，但不宜太宽。

"晨"字较长，上小下大，呈塔形，各横间距匀称。

"智"字第二横向左伸展，"口"部呈扁形，"日"部右竖长于左竖。

"春"字伸展撇捺，把"日"部盖住，"日"部较小，且往上靠拢。

三十一、八部

其脚点基本有两种形式：一种是撇点加瓜子点，如"典"字、"真"字，通常把这一形式称为"相背点"；一种是两个带钩的点，如"與（与）"字、"其"字，通常称这一形式为"相向点"。

"典"字和"真"字的两个点倾斜的角度要大致相当，最后一横要舒展。两个字的长横均往上拱。"典"字左右两竖向下收拢。

"與"字左点写法是：先写一垂点，回锋后向右钩出。两点所跨的宽度与上两竖的宽度相当。长横要大胆伸张。

"其"字两竖靠得较近，右竖高于左竖，下横长于上横，左点也像"與"字一样点后向右钩回，与右点形成呼应。

三十二、冂部

同字框竖钩的收笔要比左竖（或撇）的收笔低，里面被包围的笔画不要安排得太满，应稍往上靠拢，如"同"字、"周"字。两个字各横之间的距离匀称，左小角断开，留出透气孔。

第四章　间架结构的比较

大多数汉字都是由笔画组成部首或各部件，然后再由这些部首或部件组成汉字，我们在临帖时，要善于比较各部件之间的大小、长短、高低、宽窄等，才能更好把握整个字的形状，从而更容易把字临摹得更近似原帖，达到"形似"的第一步。

一、左右结构的比较

（一）上下齐平

这是楷书中比较常见的左右结构搭配形式，因为楷书是以平正为第一特征的。如："添"字、"於"字、"猶（犹）"字、"隆"字、"注"字、"體（体）"字，这些字左右两边、上头下脚基本齐平。从大小来看，这些字除了"於"字，其余的都是左边小，占的位置少，右边大，占的位置多。

31

（二）下脚齐平，左高右低

此结构左右两部分下面最低点基本齐平，但上面最高点则是左高于右。如"地"字、"詞（词）"字、"細（细）"字、"相"字。

"詞"字各横间距匀称，两个"口"一个是方形，一个呈扁形，三个转折也有所不同。

"地"字各个竖画起笔所处的高低位置不同，参差错落，"也"部的横画插入提土旁的空位。

"相"字的木字旁竖画向上伸出较多，三个竖画距离匀称，"目"部窄长。

"細"字下三点排列从小变大，"田"部接近正方形，中间横画较短。

（三）下脚齐平，左低右高

与上一种形式恰好相反，左右两部分右高于左，如"洗"字、"諸（诸）"字，这种形式比较少。

"洗"字左右两部分靠得较近，"先"部的竖画向上伸出，竖弯钩向右扩展。"諸"字的两个折用笔不同，一方一圆，"者"部第二横插入言字旁两短横中点的空位，"日"部不能太靠右。

（四）上头齐平、左高右低

此结构左右两部分上头基本齐平，但下脚左高于右，主要是因为右部分笔画较多，或有竖画往下伸展，这种形式常见。

"燈（灯）"字右部的捺画较舒展，与火字旁的带钩撇遥相呼应，而撇则不舒展以让左。

"野"字竖钩呈微拱状，向下方伸展，注意"里"部各横的长短。

"深"字竖钩向下伸展；撇与长点不舒展，位置不能太低，"木"部的横画处于整个字高度的中间。

"謂（谓）"字要点参照第18页，还需注意"田"部扁，"月"部长。

（五）上头齐平，左低右高

这与上一种形式恰好相反，这样的结构安排显得跌宕多姿，不常见，数量较少。

"仙"字、"袖"字的要点可参照第17页、21页。

33

　　左右两部无论上头还是下脚，左边的都比右边的高，如"河"字、"阿"字、"期"字、"部"字。"河"字与"阿"字左部分窄，右部分较宽；"期"字左右宽度基本相当；"部"字左宽右窄。

　　"河"字、"阿"字的"口"部要往上靠，竖钩不要在上横右端起笔，而应稍往里靠，让横画有右伸的机会，"阿"字的"口"不但靠上，而且还要靠左。

　　"期"字第四横比较长，向左伸展，各横间距匀称，最后一横处于"月"部高度的中间。

　　"部"字三点分别为竖点、钩点、撇点，第二横长于第一横，"口"部较小，注意它的笔画的断与连。右耳旁的钩处在这个偏旁高度的中间。

（七）左长右短

　　这是指左右结构左部分的长度大于右部分，右部分相对较短，其位置不偏上，也不靠下，而处在中间，如"馳（驰）"字、"栖"字。

　　"馳"字可参照第20页。

　　"栖"字的木字旁的竖画比较长，"西"部上部分宽于下部分。

这是指左右结构左部分的长度比右边的短，而它的位置不与右部分上头或下脚齐平，而是基本处于右部分高度的中间，如"清"字、"矌（旷）"字、"時（时）"字、"味"字，这种结构的组合形式也是比较常见的。

以上四字右部分都比左部分宽。

"矌（旷）"字的撇画插入日字旁下面的空位，"黄"部两点相向，广字头的横画不能太长。

"时"字书写要点可参照第20页。

"味"字右边两横不宜伸张，而让给撇与捺，撇捺的下脚不要低于钩的收笔，或与之齐平。

"清"字第三横较长，"月"部窄而长，不能写得太宽，右竖长于左竖。

二、左中右结构

这种结构形式较少，练习时可参考左右结构，左中右结构的书写最忌三个部分均作平板整齐处理，应有高低起伏、参差错落的变化。

如"附"字、"测（测）"字中间部分稍短，左右部分稍长，由高到低，再由低到高，无论上头或下脚都不是齐平的。

再如"慨"字，三部分下脚基本齐平，但上头则是由高到低排列。

"識（识）"字三部分上头由低到高，下脚由高到低。

三、上下结构、上中下结构

上下结构的字要善于比较各部分的宽度，各部分的长度也要留心。

（一）上下等宽

上下各部分的宽度基本一样，这样的形式不常见。

"蠢"字的上下宽度基本一致，呈长方形。

"累"字分为上中下三个部分，各部分的宽度基本一样，长度也基本一样，整字呈长方形。

（二）上宽下窄

这种形式比较常见，上部分宽，下部分窄，如"常"字、"實（实）"字、"聖（圣）"字、"室"字。

"實"字的"母"部竖向笔画都取斜势，竖折的横画往右下倾斜，中间的横画要伸展，"貝"部较窄。

"常"字书写时常犯的毛病是，把"巾"部写得很宽而不敢把宝盖头伸展。

"口"部要写成扁状，不至于占太多的位置。

"室"字也是上宽下窄，第一点是竖点，各横画长短不一样，"至"部的点倾斜度和撇相当。

"聖"字的"口"要往下靠，取扁形；"王"部的横画不要写得太长；各横与各竖的距离要匀称。

（三）上窄下宽

上部分窄，下部分宽，这种结构形式更为常见，字的结构显得端庄稳重，如"盖"字、"莫"字、"真"字、"昆"字。

"盖"字的底横比任何一横都长，"皿"部左右两竖都向下收拢，上开下合，且跨度不宜太宽。

"莫"字的下横也要大胆拓展，"日"部呈扁形。

"真"字两个竖画不宜离得太远，左竖略弯曲，整字呈长形，下横舒展。

"昆"字横向的宽度不同，"日"与"比"上下的长度相当，"比"部右边高于左边，钩被省掉。

(四) 中间宽、两头窄

有些字中间部分笔画的跨度较宽，而上下部分较窄，形状近似一个棱形，如"寺"字、"者"字、"華（华）"字。

"華"字横画很多，但长度都不一样，中竖为悬针竖，要挺直，起支撑作用。

"寺"字第一横最短，第二横最长，第三横稍长；第一横下凹，长横上拱。

"者"字的第二横比较长，撇画则不宜再伸展。"日"部较小，左竖与上边的竖画对齐。

(五) 中间窄、两头宽

有些字中间部分笔画跨度较窄，而上下部分的笔画跨度较宽，这种结构形式显得有参差错落感。如"驚（惊）"字、"夏"字、"寒"字。

"驚"字反文旁的捺写作反捺，反文旁向上靠，以让位置给下面的"馬"。

"夏"字较长，捺的收笔处比撇低，起笔轻而收笔重。

"寒"字要点可参照第11页。

《雁塔圣教序》的笔画线条比较柔细，再加上笔画与笔画之间在组合时，很多都是断开的，因此，字的结构就显得空阔疏朗、明快清丽、灵动轻巧。如"遐""興（兴）""燄（焰）"等字，本来很多笔画是可以粘连的，但都不粘连而使之断开，呈游离状。这样的处理容易使字松散空洞，但褚遂良巧于布白，善于呼应映带，化解了矛盾，解决了问题。

二、右舒

左边紧收，右边舒展，这是褚书结构布势的又一特点，当然，并不是所有的字都是这样，但也绝不止是个别，而是较为普遍的现象。举例如下：

"文"字的撇画收敛，几乎没有一点向左伸张的趋势，但捺画却极力往右拓展，显得痛快淋漓。

"奇（奇）"字的第二横向右舒展，竖钩几乎是对齐这横的中点起笔，"口"部也安排在很左边。

"洗"字左右两部分靠得很近，最后一笔却突然向右甩去，用意很明显。

三、匀称

笔画之间的空白要匀称，这是楷书都应遵循的规律，因为楷书首先是以平正为特色的，也因此而称为"正书"，不匀称也就无所谓"正"了，褚遂良的楷书当然也不例外。

（一）横的匀称

有几个横画排列在一起的时候，各横画之间的距离一般要均匀，这是我们多次提到的，再举一些例子，如"暑"字共有八个横画，它们的距离基本是相等的。"载（载）"字有七个横画，毫无疑问，它们的距离也是均匀的。这是很重要的结构布势，要推而广之，运用到其他字上。

（二）竖的匀称

几个竖画排列在一起时，它们之间的距离一般也要匀称。我们也曾多次提到，再举一些例子："川"字有三个竖画（撇近似一竖），它们之间的距离均匀。"西"字有四个竖向的笔画，它们也是距离匀称的。

（三）撇的匀称

几个撇画排列在一起的时候，也要注意它们的匀称，如"後（后）"字右边的四个撇画，它们之间的距离匀称。"揚（扬）"字有三个撇画排列在一起，它们的距离也匀称。

（四）其他

事实上，很多汉字笔画之间的空白并不像以上所讲的三种情况一样简单，而是复杂得多，都需要布白均匀，安排得当，如"風（风）"字、"飛（飞）"字，字中的空白比较零碎，不能用简单的"横的匀称"等或"竖的匀称"来审视它，要多角度进行比较。书法有句术语："计白当黑"，这就是要求我们不但要善于比较字的笔画，还要善于比较空白部分的形状、面积大小等。

四、穿插

穿插就是某一部分的笔画有意识地插入另外一部分笔画之间的空白处，使字的左右或上下联系得更紧密。主要表现为横画的穿插，前面也曾多次提到，还有撇画的穿插、竖画的穿插等，各举例如下：

"轉（转）"字右边的下横插入左边"車"部下面的空位。

"窺（窥）"字下面"見"部的撇画向左插入"夫"部下面的空位。

"精"字右边第三横较长，向左插入"米"部点与横之间的空位，而上两横较短。

"經（经）"字的"土"部竖画向上插入撇与点的空位。

五、借让

借让就是某部分的笔画有意识地让出位置给其他的部分，也是为了使字的结构紧凑起来，和穿插有密切联系，借让往往是为了穿插。

"質（质）"字两个"斤"的撇画很短，竖画省为点，这就预先给下面的"貝"部让出了位置。

"驚（惊）"字的反文旁往上靠，让位置给"馬"部往上插入，使得三个部分互相交错，吻合得很紧。

"万"字单独写时，下部分一般较宽（参照第25页），但写"邁（迈）"字时，下部分写窄，预先给走之底让开了位置。

六、呼应

呼应有笔画的呼应，有部位之间的呼应，部位之间的呼应主要表现为借让与穿插等。下面的几例均可理解为部位之间的呼应。

"然（然）"字的左边两点，上面的收笔指向挑点的起笔，挑点的收笔又指向"火"部左点，左点又带出小钩指向下一点，而这一点收笔时又撇回，一环扣一环。四点底前三点也是收笔分别指向下一点。

"尚"字左点指向右点，右点收笔又撇回，并指向竖画起笔。

"流（流）"字的呼应也很明显，可自己试行分析。

错落就是不整齐。楷书本来是以规整为基础，但过于整齐则变得呆板而少灵性，错落则是使字灵动起来的办法。错落常表现为长短不一、宽窄不同、高低有变等。

"書（书）"字共有八个横向的笔画，横画长度由短变长，又由长变短，复而变长……反复变化，若各横等长，将不忍卒看。

"業（业）"字的上下宽度也是在不断的宽窄、窄宽的变化之中。

"幽"字有三个竖向的笔画，长度均不相同，起笔、收笔所处的高度也不一样，有起伏的变化。

"承"字横折撇的折处与撇捺的交角并不是在同一高度，而是一高一低。

八、对称

楷书富有对称美，两边互相对称的笔画，必须注意它们倾斜的角度要大致相当，否则字就不容易平正安稳。

"天"字撇与捺对称，撇先竖后撇，撇出部分的倾斜角度与捺相当。

"真"字撇点与右点对称，它们倾斜的角度相当，右点比左撇点稍低。

"言"字的"口"部两个竖画向下收拢，它们的倾斜角度也是基本一样。

"不"字的撇与长点一定要对称，但斜度一样，长点也不要太短，两笔画的收笔基本同处于一高度。

九、主次分明

主次分明就是要分清字的主要笔画和次要笔画，主要笔画是指那些比较舒展的笔画，如"春"字的撇画部分，"盖"字的底横，其他均是次要笔画。"葉（叶）"字的长横，"夫"字的撇捺也都是主笔。初学者常犯的错误是不分主次，表现为：一、没有舒展的主笔；二、伸展太多"主笔"。

如"盖"字与"葉"字，初学者往往不敢把长横伸展出去，整个字就没了主笔。有的恰好相反，笔画伸展得太多，如"春"字、"夫"字，初学者容易把上面的横画也伸得长长的，"主笔"太多，也就无所谓主次了。伸展了撇捺，就该把上面的横画缩回，反之亦然。"葉"字的"世"部伸展了横画，就缩短"木"部的撇捺，把它们化为点。

十、随形赋体

有些字由于本身字形相对被固定得较死，书写时要顺其自然。如"身"字，本来就是长形，不能把它往宽形写；又比如"六"字，本身是扁的，就该把它写扁。除长的、扁的外，有些字本身是斜的，如"方"字，不能强硬地把横折钩的竖部分作竖直处理。另外，钩的收笔要低于撇的收笔，这样才能斜中求正。

又如"布"字，把它处理成一个倒三角形的形状是比较自然的，如果强硬地把它写成方形，像一个"国"字，将会是什么样子呢？可以试试看。

有些字，如"顯（显）"字笔画比较多，字形较大是自然的，如果硬把笔画压紧，使它和其他笔画少的字一样大小，就破坏了褚字疏朗开阔的特点。

有些字本身笔画少，字形也随之变小，如"日"字，硬要把它写大，如同小孩戴大人帽，就不自然了。

十一、求变

变化是书法艺术的灵魂，呆板、一成不变都是艺术的死敌，所以学书法要善变，这个"变"包括用笔的变化、结体的变化、同字异态等。

如从"越"字可以看得出，用笔的提与按、轻与重，都在不断地变化，从而才能得出粗细变化的丰富线条。

有些字用笔以提为主，如"舆（与）"字，有些字以按为主，如"正"字。这里的提与按，都是相对而言，褚遂良的楷书，从总体上来说以提为主。

"非"字有的横是左尖横，有的是右尖横，两个竖画起笔一个是露锋，一个是藏锋，收笔一高一低。

"源"字各点既有呼应，走势不同，也产生了不同形态的变化。

"茂"字的两个撇画走向、收笔方向、粗细、长短等方面都不相同，都在变化之中。

"遠（远）"字与"迷"字都是把原先"衣"部、"米"部的捺画改作一点，这样不仅起到借让的作用，而且避免了与下面平捺的重复。

同一幅作品出现相同的字时，要用不同方式处理，使它们不雷同，如果写得如同一个模子印出来的一样，就会降低艺术的水平。两个"儀（仪）"字的单人旁，一个起笔轻，一个起笔重。

两个"塵（尘）"字，一个用笔较轻，以提为主，一个用笔重，以按为主；两个撇一个弯曲，一个挺直。

图书在版编目（ＣＩＰ）数据

褚遂良《圣教序》楷书技法详解 / 陆有珠主编 . -- 南宁 : 广西美术出版社 , 2022.10

（书法大字谱）

ISBN 978-7-5494-2531-0

Ⅰ . ①褚… Ⅱ . ①陆… Ⅲ . ①楷书—书法 Ⅳ . ① J292.113.3

中国版本图书馆 CIP 数据核字（2022）第 177500 号

书法大字谱

SHUFA DAZIPU

褚遂良《圣教序》楷书技法详解

CHU SUILIANG《SHENGJIAO XU》KAISHU JIFA XIANGJIE

主　　编：陆有珠

编　　著：杨世全　陆　丹

出 版 人：陈　明

终　　审：谢　冬

责任编辑：白　桦　龙　力

装帧设计：苏　巍

责任校对：梁冬梅

审　　读：肖丽新

出版发行：广西美术出版社

地　　址：广西南宁市青秀区望园路 9 号

邮　　编：530023

电　　话：0771-5701351

印　　制：南宁市和诚印务有限公司

开　　本：787 mm × 1092 mm　1/8

印　　张：6

字　　数：6 千

出版日期：2022 年 10 月第 1 版第 1 次印刷

书　　号：ISBN 978-7-5494-2531-0

定　　价：28.00 元